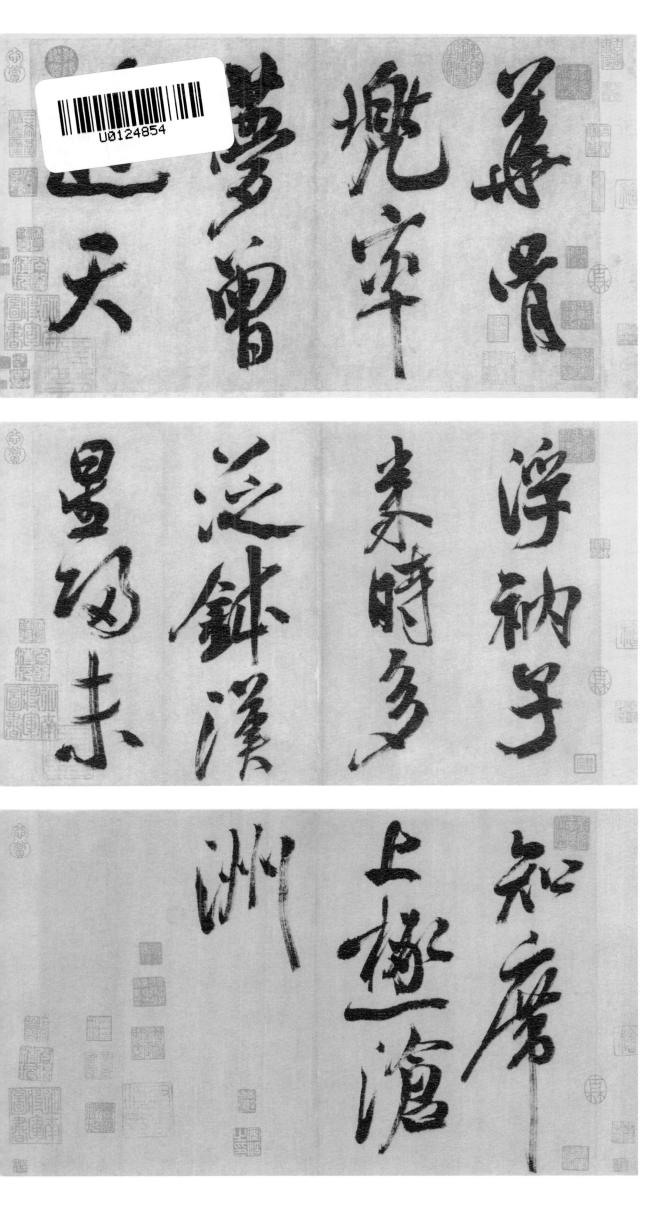

篆骨浮納宇知屋

瀌率來時多上極滄

夢雪泛鉢漢洲

黃夢雪起天星海未

下江山第一楼

冉冉明廷萬

迢萬

覽纛牛雲移

怒翼搏千

多景樓禪師有

遠樓

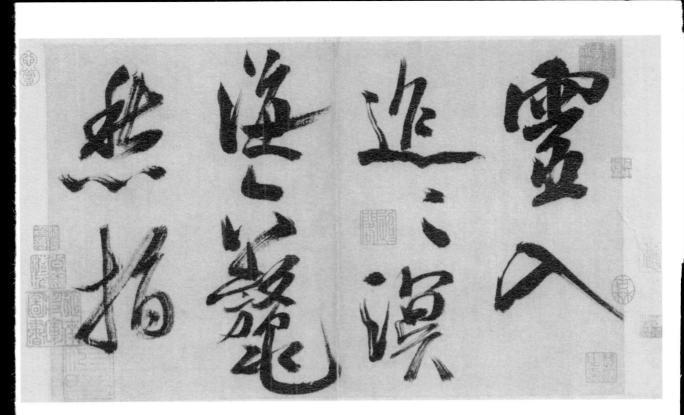

靈入三潭逢上籠烟然指

黑氣廲間風御九秋

之盧收老

昨日元度庭上見襄陽米元
章所題多景樓詩不獨仰
其翰墨尤服造語之工真
可目之三絕崇寧元禩清
明前一日劍川何執中謹跋

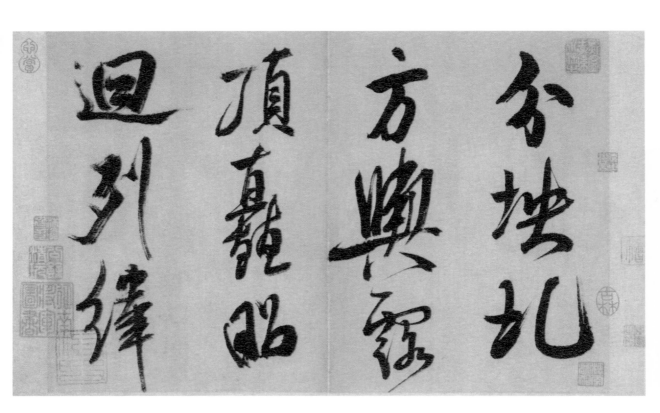

分地北方輿露頂直矗昭迥列緯

麐宋平生追叱觀束

书法 自学与鉴赏 丛帖

米芾

虹县诗卷 多景楼诗帖

卢国联 编

上海人民美术出版社

书法自学与鉴赏答疑

学习书法有没有年龄限制？

学习书法是没有年龄限制的，通常 5 岁起就可以开始学习书法。

学习书法常用哪些工具？

学习书法常用的工具有毛笔、羊毛毡、墨汁、元书纸（或宣纸），毛笔通常用笔头长度不小于 3.5 厘米的笔，以兼毫为宜。

学习书法应该从哪种书体入手？

学习书法一般由楷书入手，因为由楷入行比较方便。当然也可以从篆隶入手，这样比较纯艺术。这里我们推荐由欧阳询、颜真卿、柳公权等楷书大家入手，学习几年后可转褚遂良、智永，然后再学行书。行书入门以王羲之、赵孟頫、米芾等最好，草书则以《十七帖》《书谱》、鲜于枢比较适宜。学篆书可先学李斯、李阳冰，然后学邓石如、吴让之，最后学吴昌硕、金文。隶书以《乙瑛碑》《礼器碑》《曹全碑》等发蒙，进一步可学《张迁碑》《西狭颂》《石门颂》等，再往下可参考简帛书。总之，学书法要循序渐进，不可朝三暮四，要选定一本下个几年工夫才会有结果。

学习书法如何达到事半功倍的效果？

学习书法无外乎临、背二字。临的目的是为了矫正自己的不良书写习惯，确立正确的笔法和好字的标准；背是为了真正地掌握字帖。如果说学书法要事半功倍，那么一定要背，而且背得要像，从字形到神采都要精准。

这套书法自学与鉴赏从帖有哪些特色？

随着传统文化的日趋受欢迎，喜爱书法的人也越来越多。我们按照入门和鉴赏两个角度从现存的碑帖中挑选了 65 种。入门篇以技法完备和适宜初学为重点；鉴赏篇注重作品的风格取向和审美意义，为进一步学习书法开拓视野。

手机或平板电脑是现代人生活中不可或缺的必备用品，如何利用这一高科技产品帮助我们学习书法也成了我们的思考重点。有书法学习经验的人都知道教师示范对初学者的重要意义，为此我们为每一本字帖拍摄了名家临写的视频，大家可以通过扫码用手机或平板电脑观看，让现代化的工具融入到学习当中。

我们还特意为字帖撰写了临写要点，并选录了部分前贤的评价，相信这会有助于大家快速了解字帖的特点，在临习的过程中少走弯路。

入门篇碑帖

【篆隶】
· 《乙瑛碑》
· 《礼器碑》
· 《曹全碑》
· 吴让之篆书选辑
· 邓石如篆书选辑
· 李阳冰《三坟记》《城隍庙碑》

【楷书】
· 《龙门四品》
· 《张猛龙碑》
· 《张黑女墓志》《司马景和妻墓志铭》
· 智永《真书千字文》
· 欧阳询《皇甫君碑》《化度寺碑》
· 欧阳询《九成宫醴泉铭》
· 虞世南《孔子庙堂碑》
· 《虞恭公碑》
· 褚遂良《倪宽赞》《大字阴符经》
· 欧阳通《道因法师碑》
· 颜真卿《多宝塔碑》
· 颜真卿《颜勤礼碑》
· 柳公权《玄秘塔碑》《神策军碑》
· 赵孟頫《三门记》《妙严寺记》

【行草】
· 王羲之《兰亭序》
· 王羲之《十七帖》
· 陆柬之《文赋》
· 怀素《小草千字文》
· 怀仁集王羲之书圣教序
· 孙过庭《书谱》
· 李邕《麓山寺碑》《李思训碑》
· 苏轼《黄州寒食诗帖》《赤壁赋》
· 黄庭坚《松风阁诗帖》《寒山子庞居士诗》
· 米芾《蜀素帖》《苕溪诗帖》
· 鲜于枢行草选辑
· 赵孟頫《前后赤壁赋》《洛神赋》
· 赵孟頫《归去来辞》《秋兴诗卷》《心经》
· 文徵明行草选辑
· 王铎行书选辑

鉴赏篇碑帖

【篆隶】
· 《散氏盘》
· 《毛公鼎》
· 《石鼓文》《泰山刻石》
· 《石门颂》
· 《西狭颂》
· 《张迁碑》
· 楚简选辑
· 秦汉简帛选辑
· 吴昌硕篆书选辑

【楷书】
· 《嵩高灵庙碑》
· 《爨宝子碑》《爨龙颜碑》
· 《六朝墓志铭》
· 褚遂良《雁塔圣教序》
· 颜真卿《麻姑仙坛记》
· 赵佶《瘦金千字文》《秾芳诗帖》
· 赵孟頫《胆巴碑》

【行草】
· 章草选辑
· 唐代名家行草选辑
· 张旭《古诗四帖》
· 颜真卿《祭侄文稿》《祭伯父文稿》
· 怀素《自叙帖》
· 黄庭坚《诸上座帖》
· 黄庭坚《廉颇蔺相如列传》
· 米芾《虹县诗卷》《多景楼诗帖》
· 赵佶《草书千字文》
· 祝允明《草书诗帖》
· 王宠行草选辑
· 董其昌行书选辑
· 张瑞图《前赤壁赋》
· 王铎草书选辑
· 傅山行草选辑

碑帖名称及书家介绍

《虹县诗卷》是米芾晚年时的代表作，共书两首自作七言诗，是米芾途经风光明媚的虹县（今安徽泗县）时写的。

米芾（1051—1107），初名黻，后改芾，字元章，时人号海岳外史，又号鬻熊后人，火正后人，湖北襄阳人，祖籍山西，然迁居湖北襄阳，后曾定居润州（今江苏镇江）。北宋书法家、画家、书画理论家，与蔡襄、苏轼、黄庭坚合称『宋四家』。曾任校书郎、书画学博士、礼部员外郎。能诗文，擅书画，精鉴别，书画自成一家，创立了『米点山水』。其个性怪异，举止颠狂，遇石称『兄』，膜拜不已，因而人称『米颠』，又称『米襄阳』『米南宫』。

碑帖书写年代

北宋。

碑帖所在地及收藏处

现藏于日本东京国立博物馆。

碑帖尺幅

墨迹纸本，行书。长31.2厘米，宽487厘米。27行，每行二三字不等。

历代名家品评

唐孙过庭《书谱》中曰：『带燥方润，将浓遂枯。』

明李君实曰：『刷字，本出飞白运帚之义，意信肘而不信腕，信指而不信笔，挥霍迅疾，中含枯润，有天成之妙，右军法也。』

碑帖名称及书家介绍

《多景楼诗册》又名《多景楼诗册》。原为长卷，宋时已被改装成册。后有宋崇宁元年（1102）何执中跋。

米芾（1051—1107），初名黻，后改芾，字元章，时人号海岳外史，又号鬻熊后人，火正后人，湖北襄阳人，祖籍山西，然迁居湖北襄阳，后曾定居润州（今江苏镇江）。北宋书法家、画家、书画理论家，与蔡襄、苏轼、黄庭坚合称『宋四家』。曾任校书郎、书画学博士、礼部员外郎。能诗文，擅书画，精鉴别，书画自成一家，创立了『米点山水』。其个性怪异，举止颠狂，遇石称『兄』，膜拜不已，因而人称『米颠』，又称『米襄阳』『米南宫』。

碑帖书写年代

北宋。

碑帖所在地及收藏处

现藏于上海博物馆。

碑帖尺幅

墨迹纸本卷，行书，长31.2厘米，宽538.1厘米。文凡41行，每行二三字，共96字，字大如拳（约3-4寸）。

历代名家品评

宋赵秉文所盛赞曰：『此册最为豪放，偃然如枯松之卧涧壑，截然如快剑之斩蛟龙，奋然如龙蛇之起陆，矫然如雕鹗之盘空，乌获之扛鼎，不足以比其雄且壮也，养由基之贯七札，不足以比其沉着痛快也。』

明吴其贞在《书画记》评曰：『运笔松放，结构飘逸，如仙人舞袖，为米之绝妙书。』

碑帖风格特征及临习要点

《虹县诗卷》的墨色变化非常丰富。米芾通过中侧交替（中锋、侧锋），提按顿挫，运行速度，把枯湿、浓淡、飞白发挥到了极致。中侧交替，能表现线条的不同质感；提按顿挫，能使点画产生粗细变化；运行速度，能反映出笔画浓淡效果；速按速提，则姿态横生；运笔迅疾，则飞白尽显。《虹县诗卷》的章法跳跃性很强。飞白，丝丝露白，犹如排刷，枯笔，枯中见润，涩而有力，细细品味，真是痛快淋漓，老辣奔放。如『洲』字，用笔从起到收，一枯到底，没有一点空洞之感，线条依旧枯涩苍劲。

《多景楼诗帖》写得豪放洒脱，笔力雄健，神采飞扬。墨色以枯湿为主导，运笔轻重缓急表现得非常突出，节奏感特别强，把『刷字』全方位地表现出来。浓重的墨色，没有死水一潭；干枯的笔致，不见笔锋散乱，米芾对笔速的把控能力和驾驭笔墨的功力之深可见一斑。浓湿之处，运笔缓慢而行，点画牵丝相连，用笔毫不含糊；枯淡之处，运笔贴纸劲刷，枯而不竭，一气呵成。通篇章法气韵生动，波澜起伏，高潮迭起，引人入胜。如『秋指』两字，枯湿相间，笔意牵丝相连，如行云流水，把细微之处交代得清清楚楚。

扫一扫，一起学

虹县诗卷

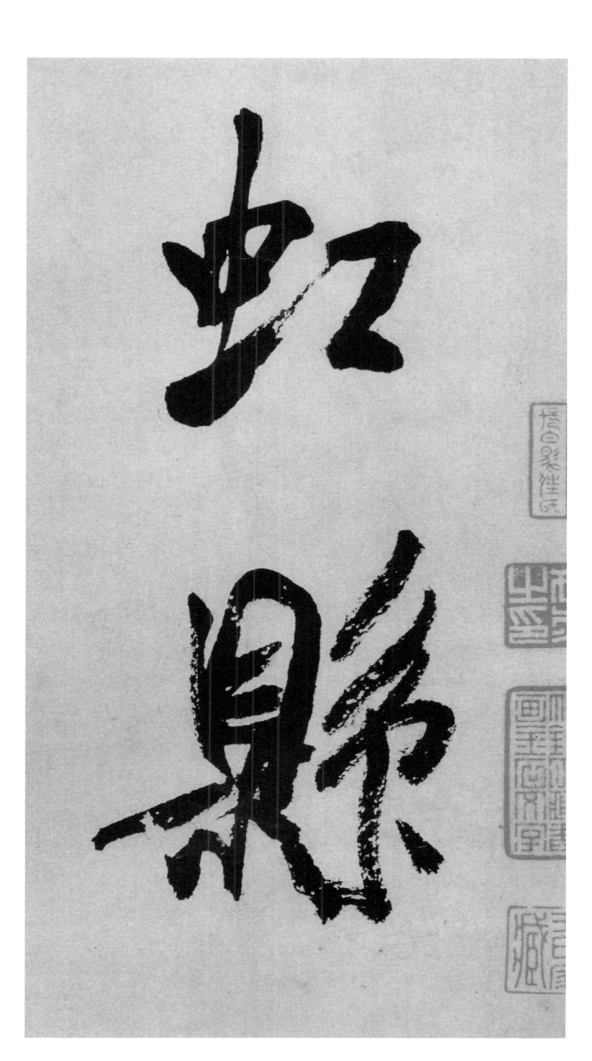

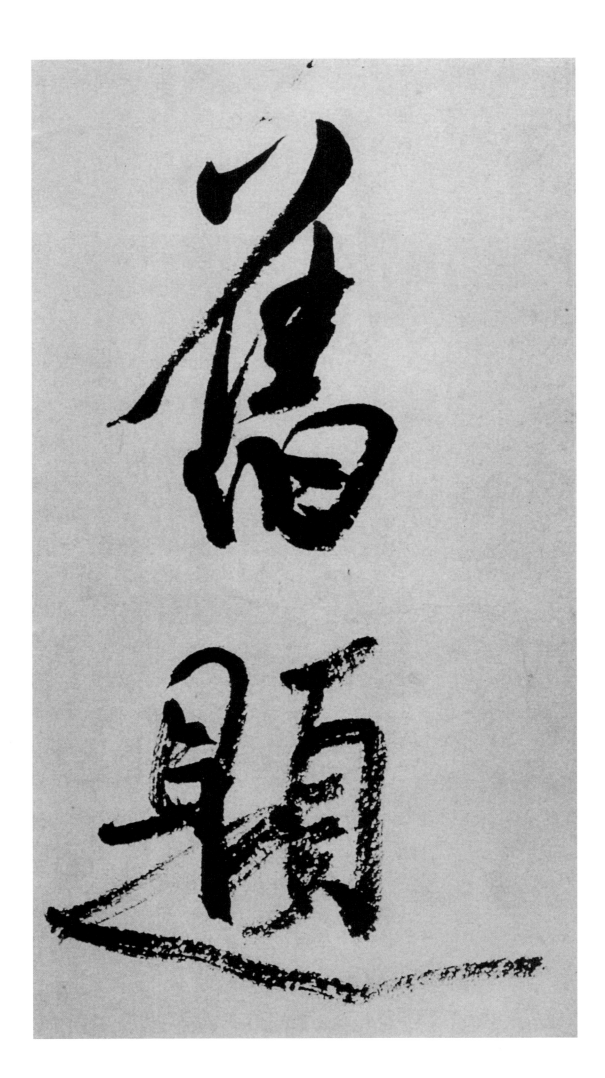

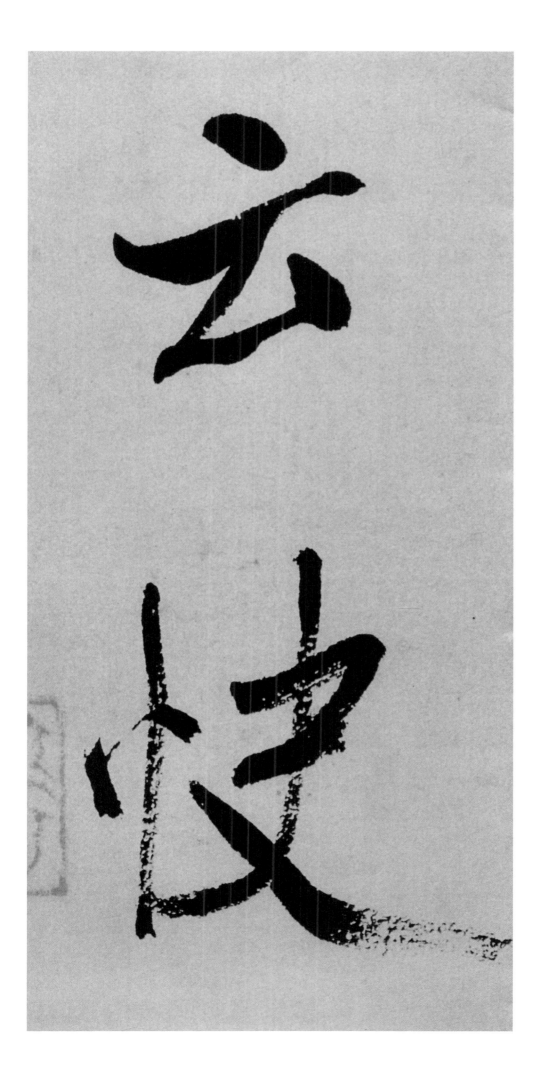

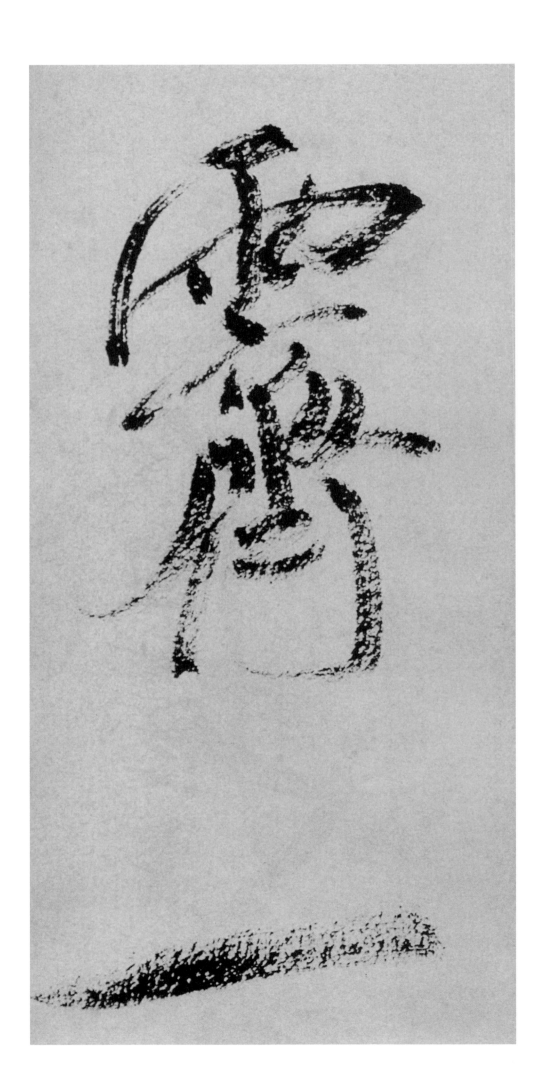

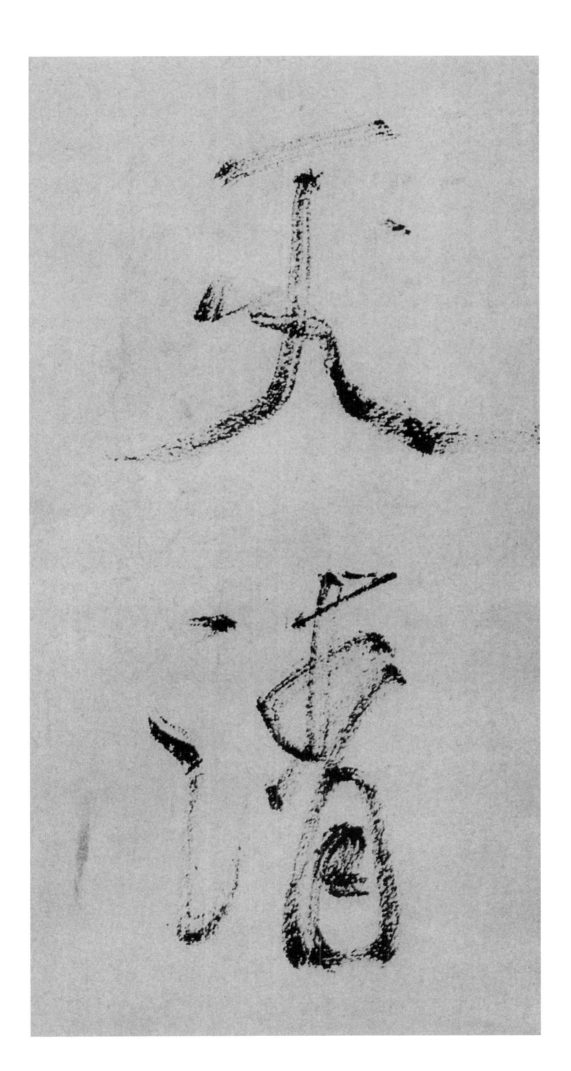

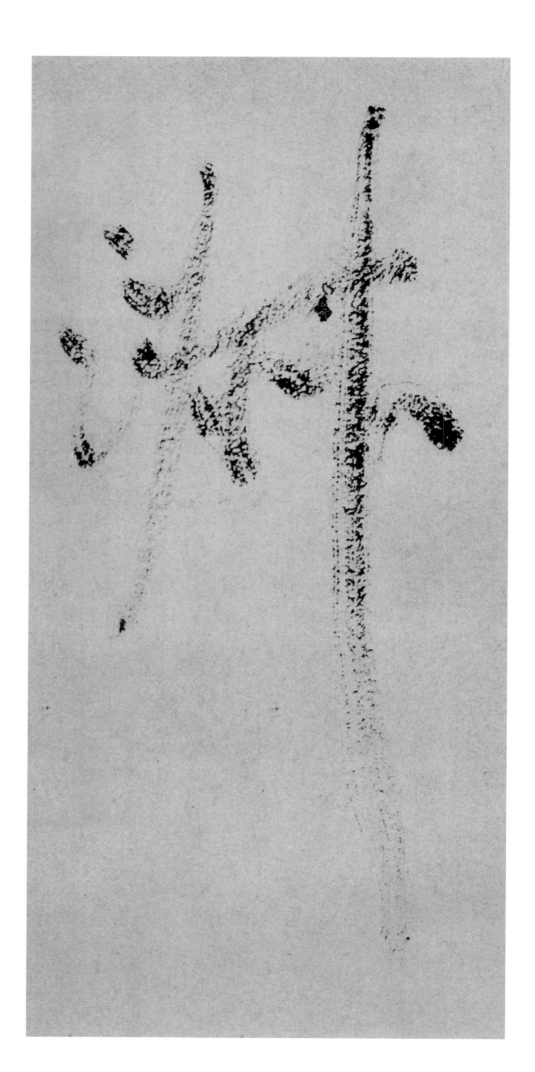

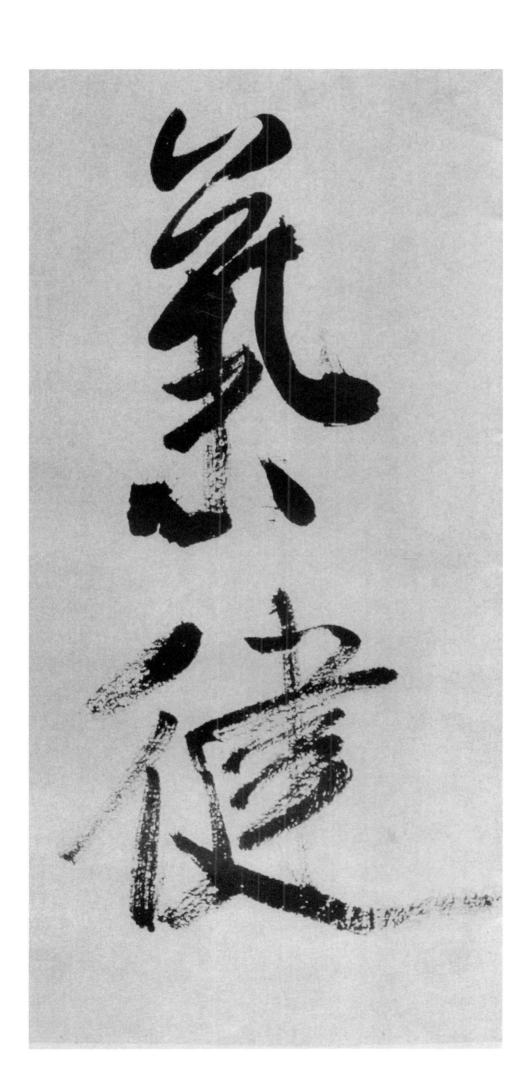

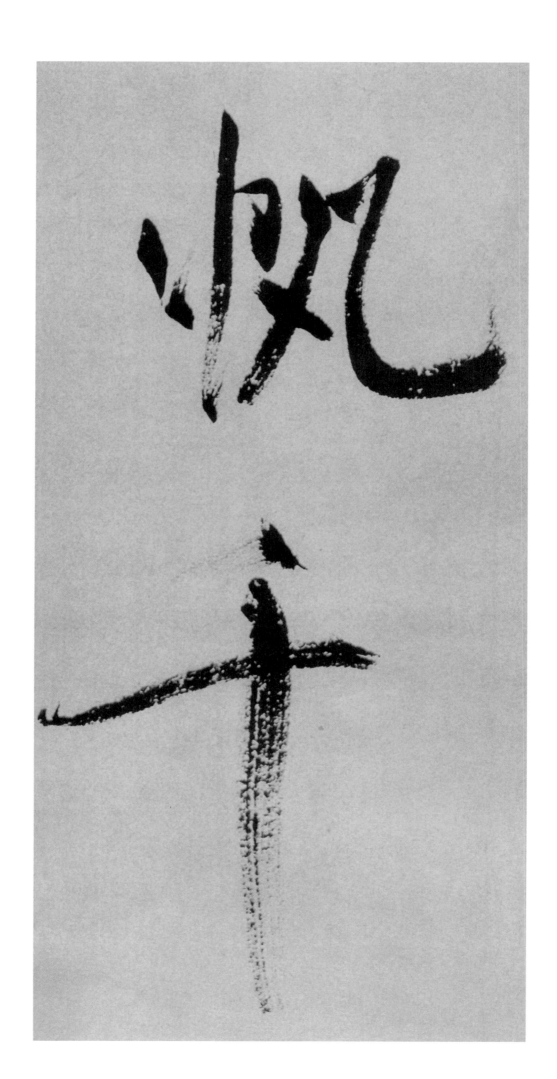

里碧

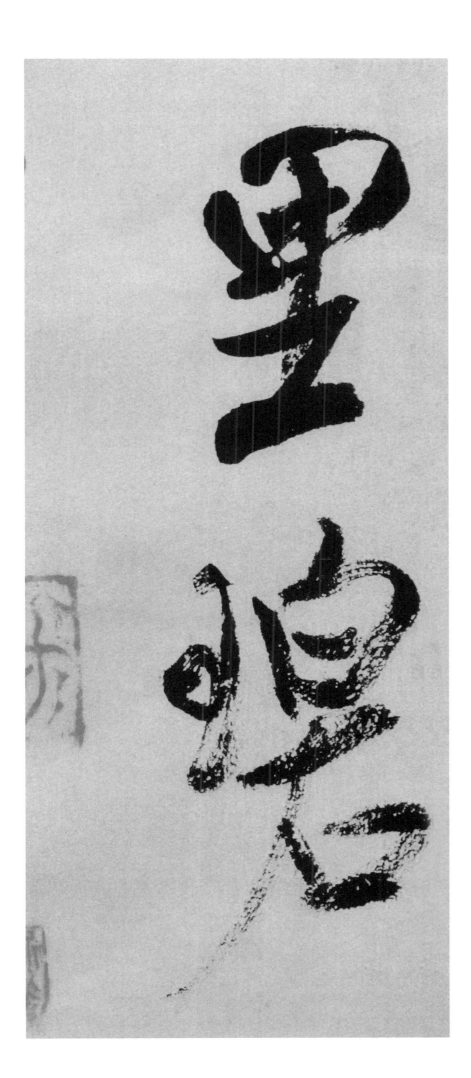

里

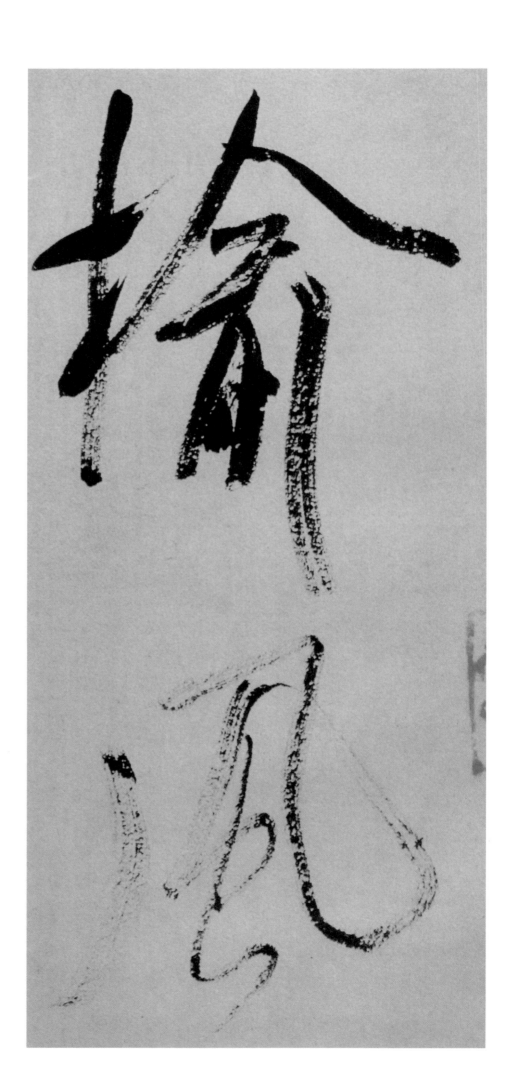

満
船

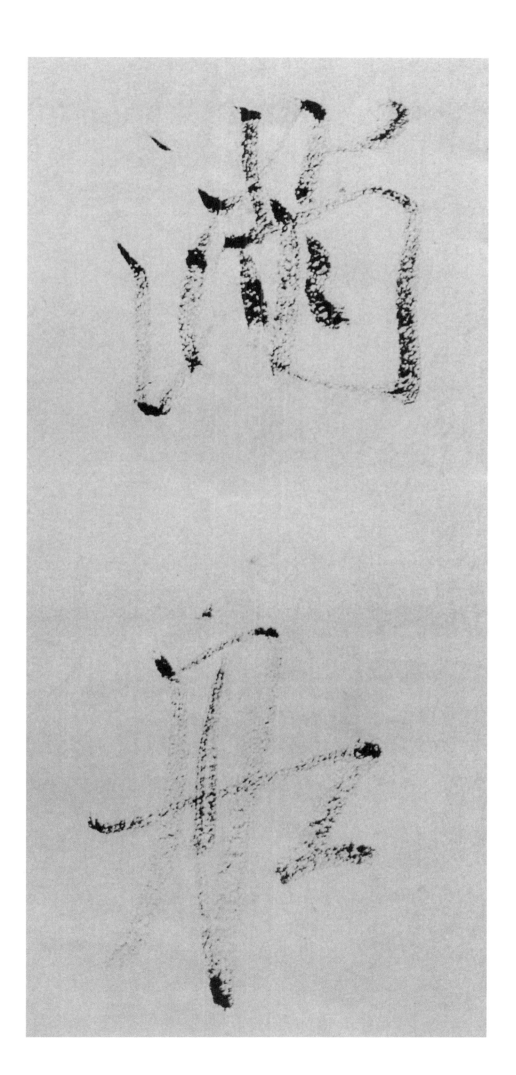

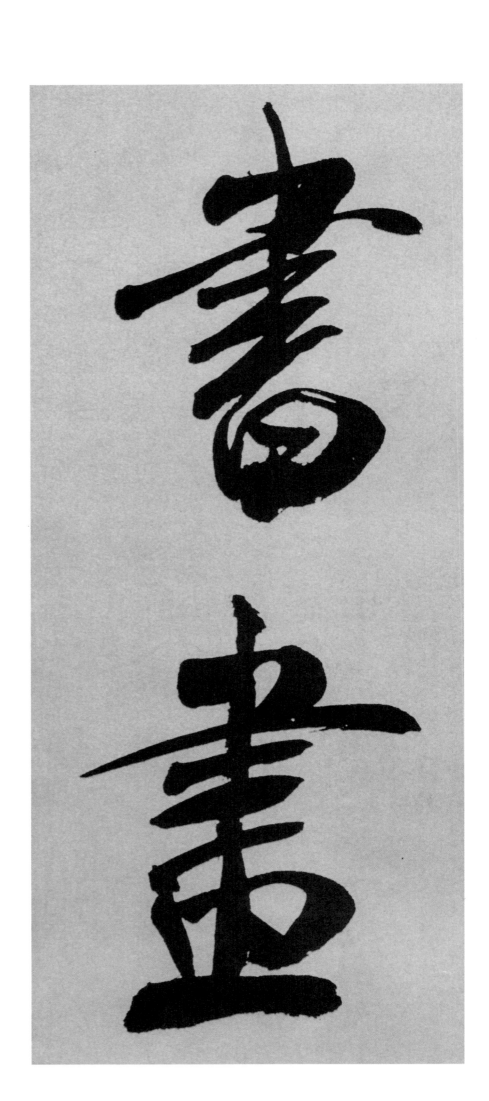

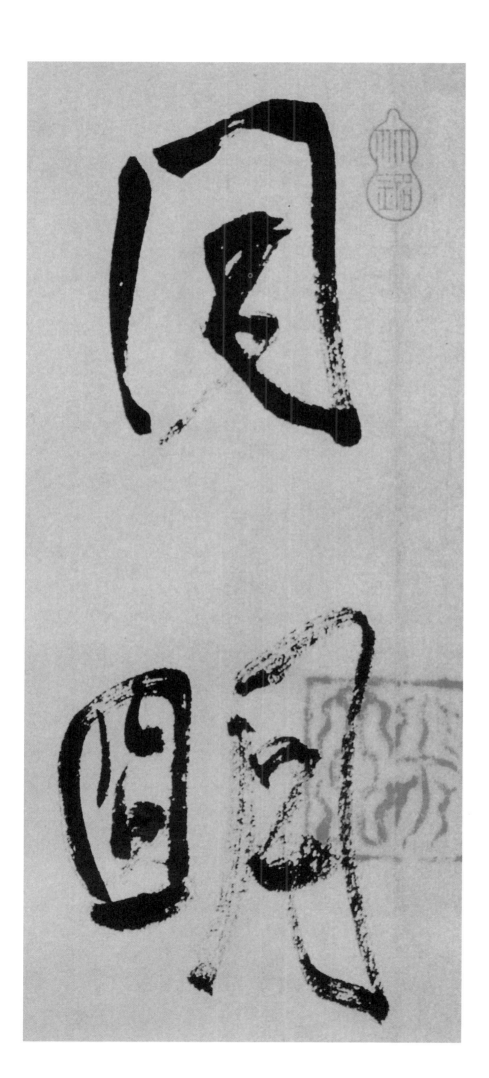

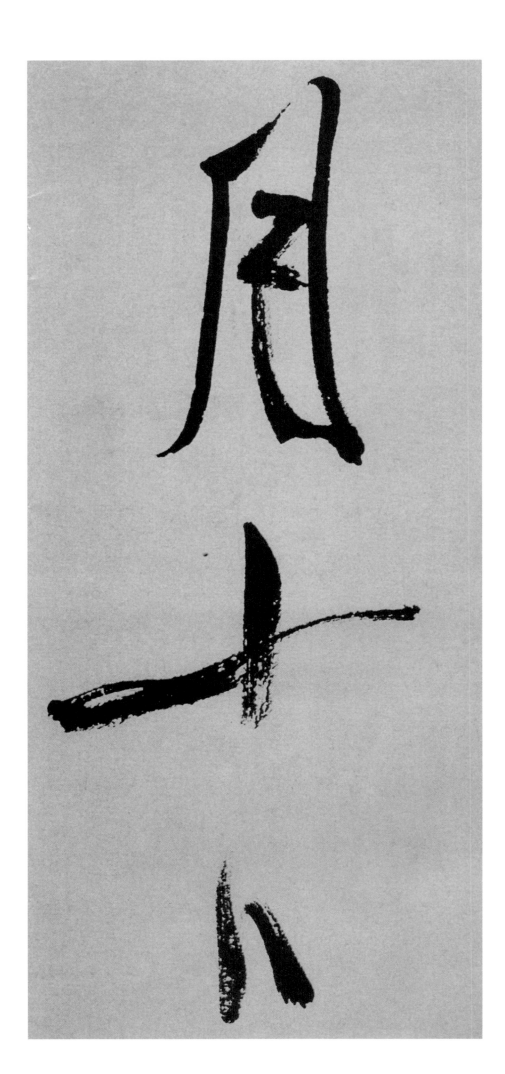

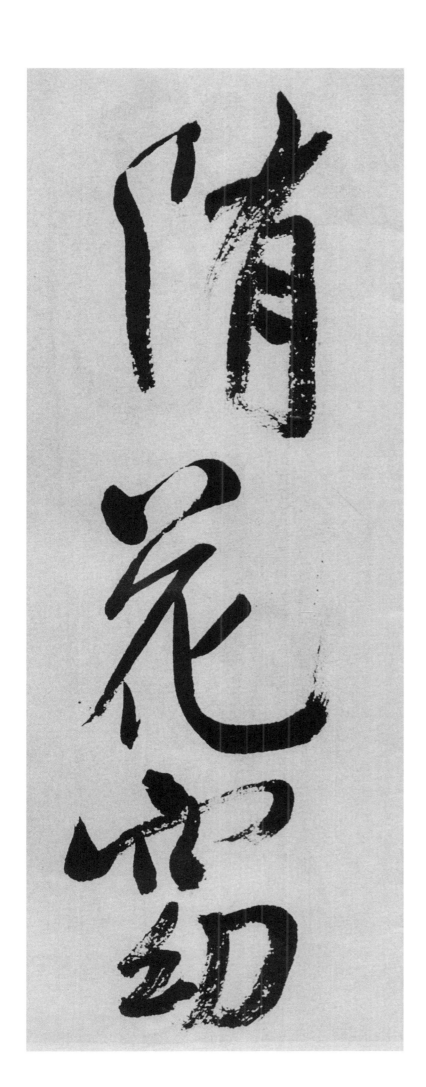

隋花窈

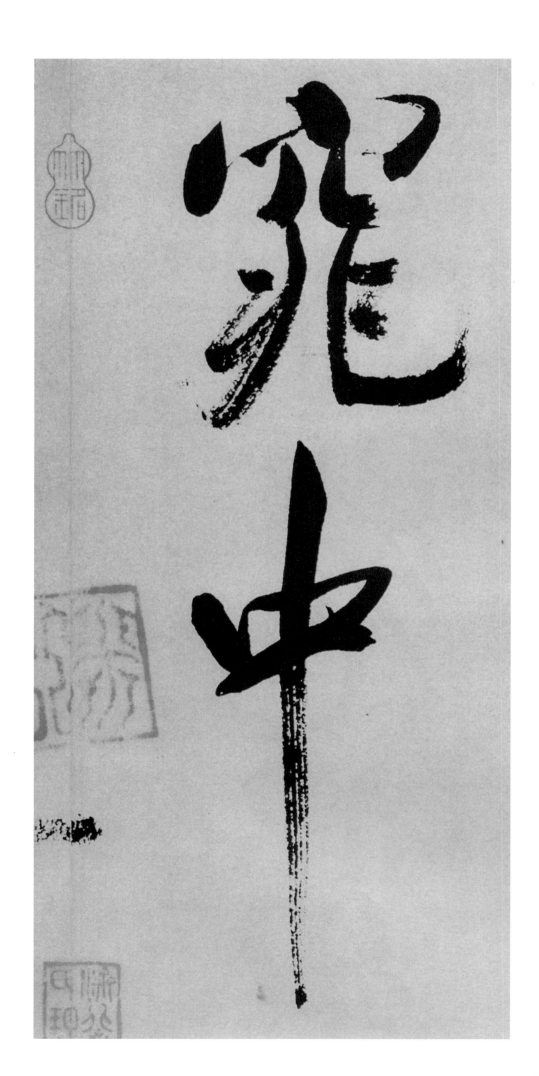

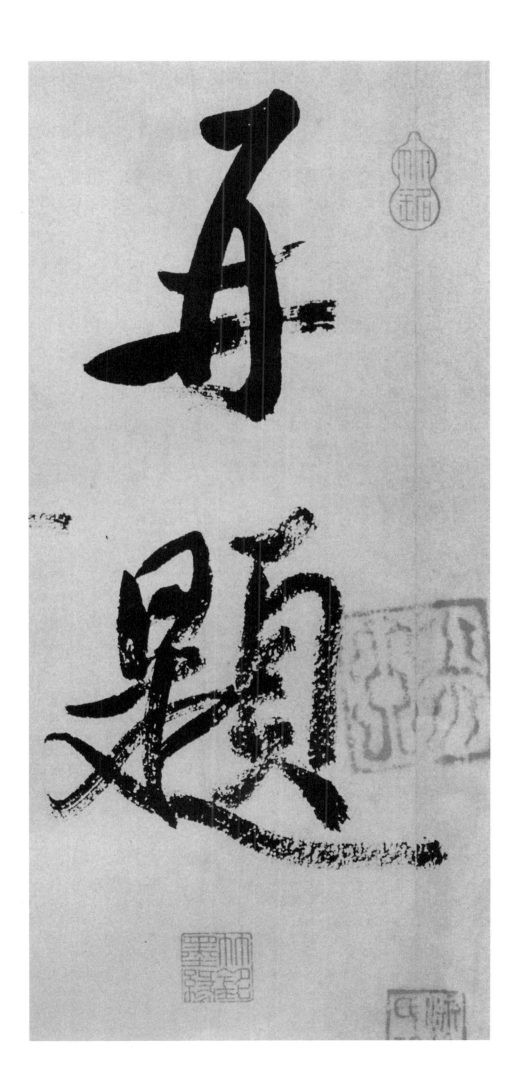

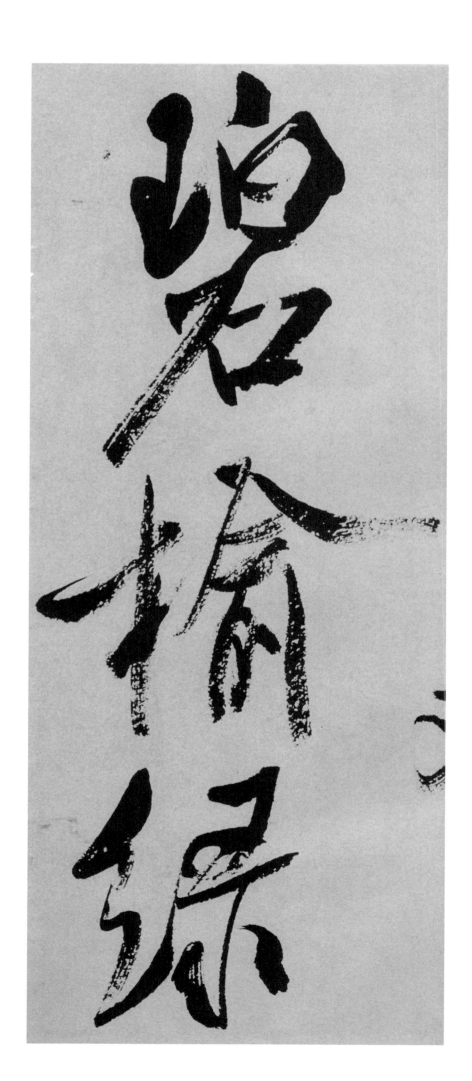

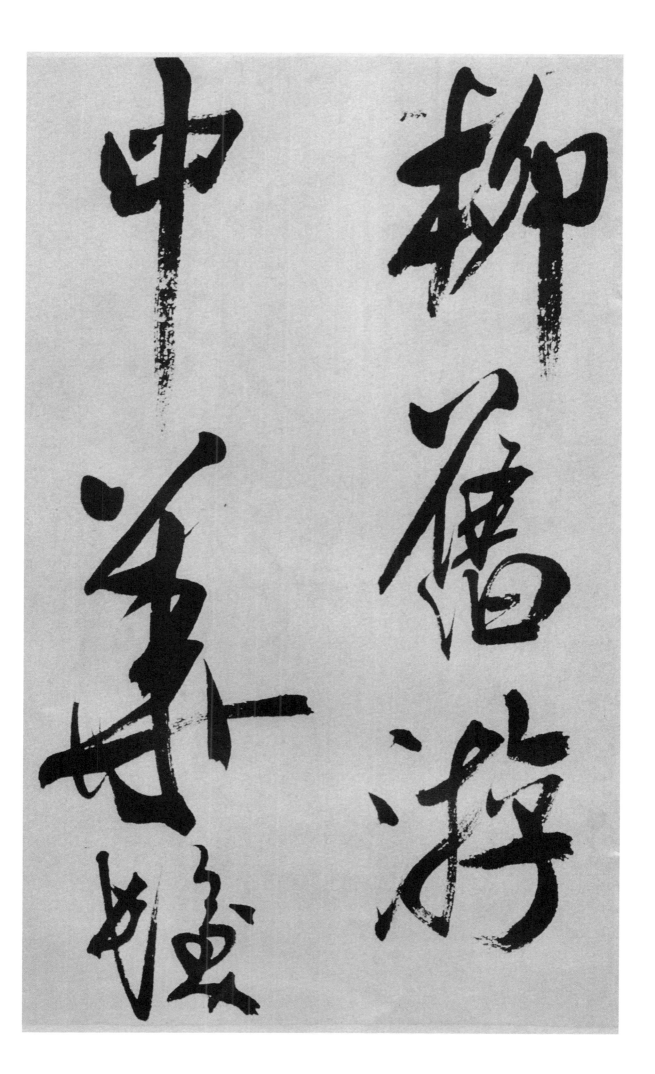

中华发

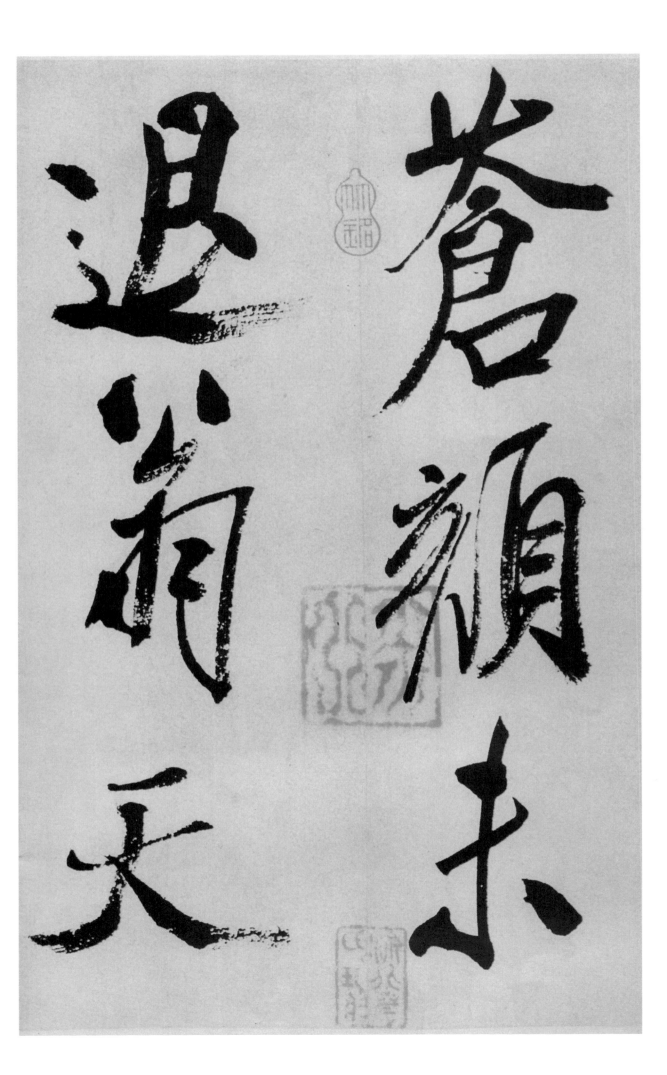

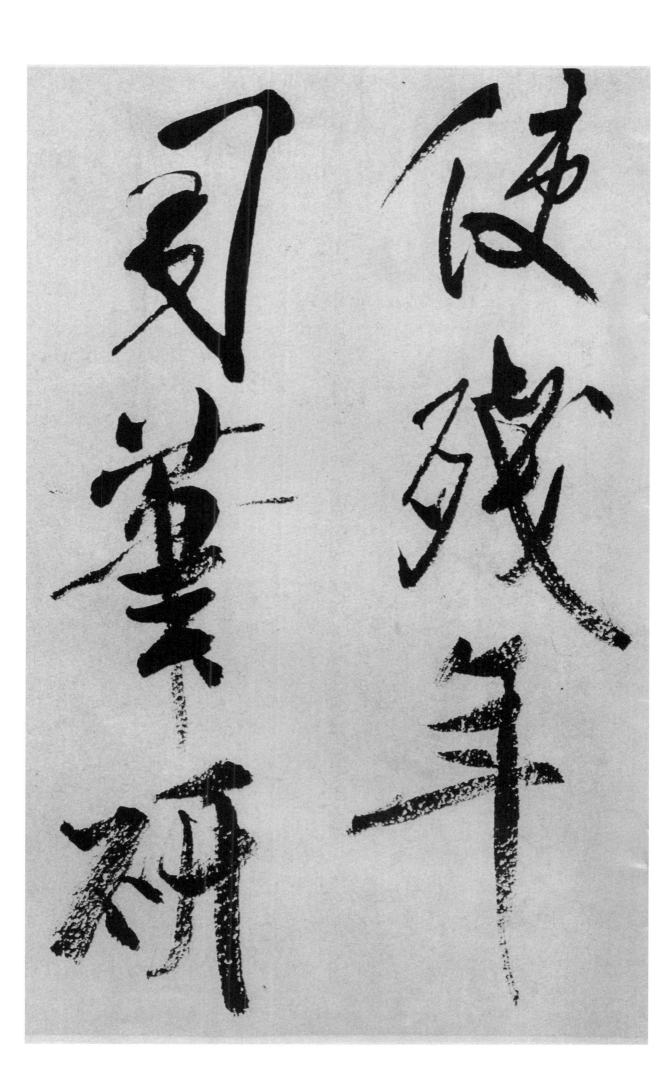

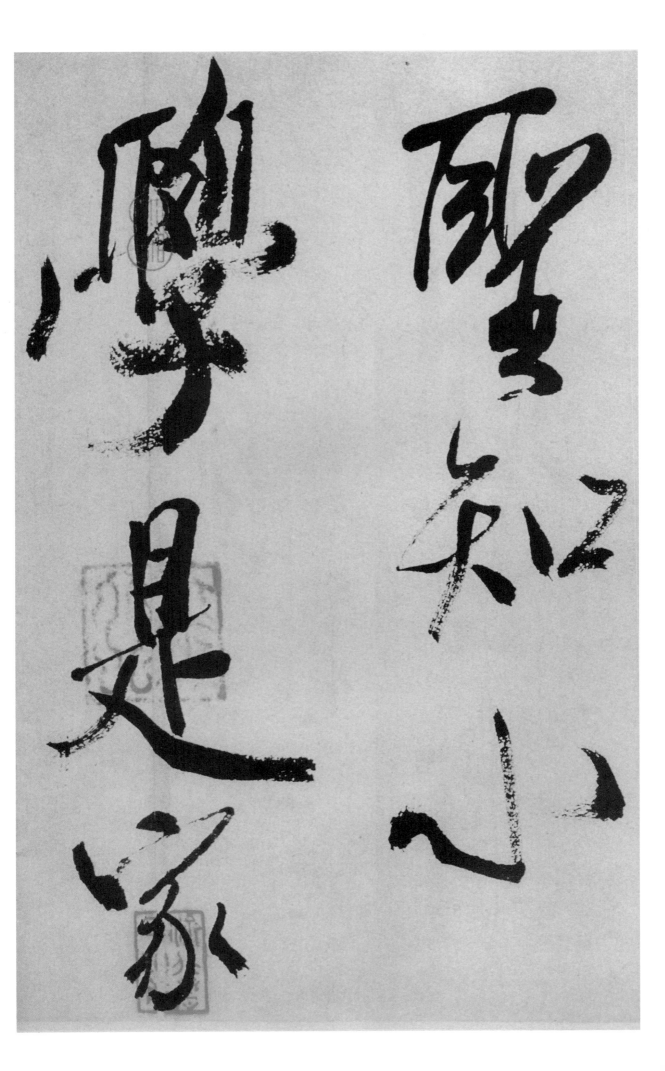

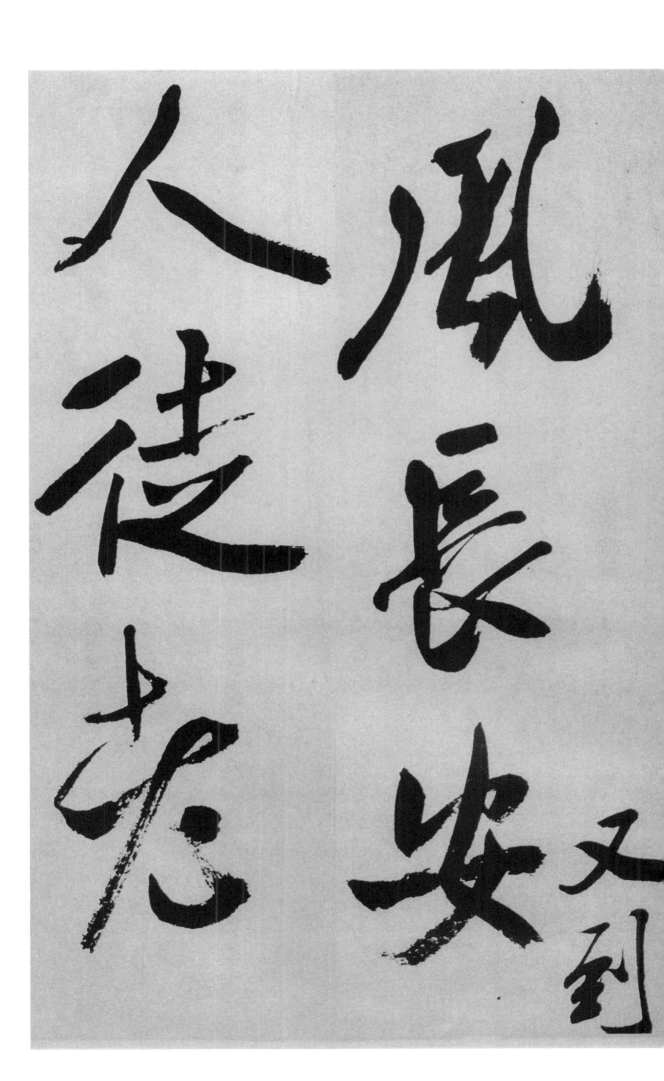

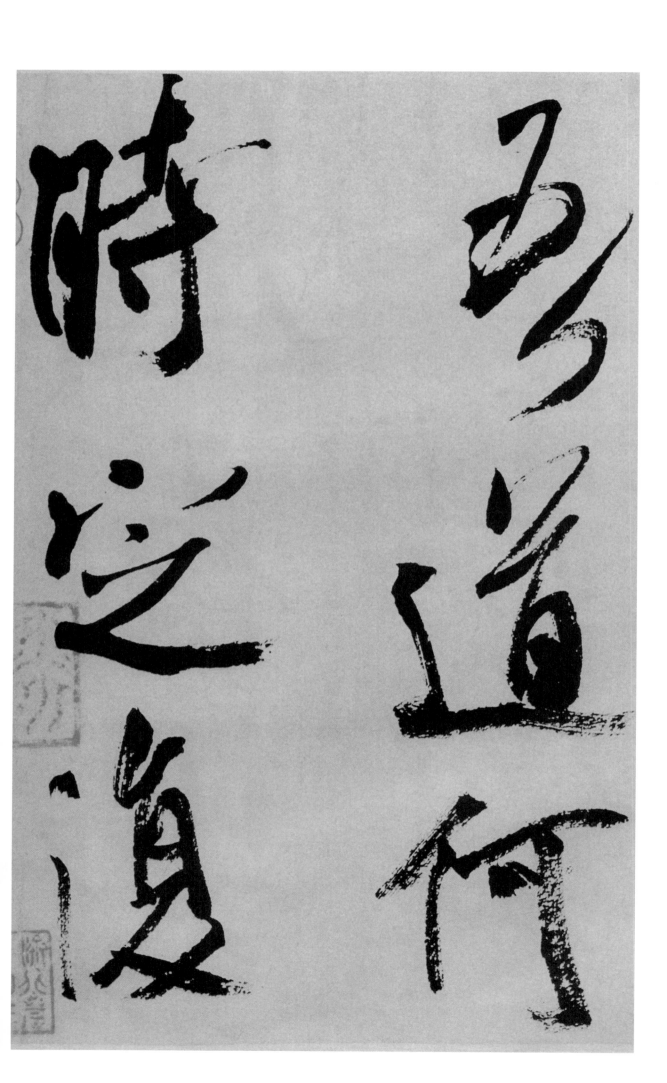

时定
复

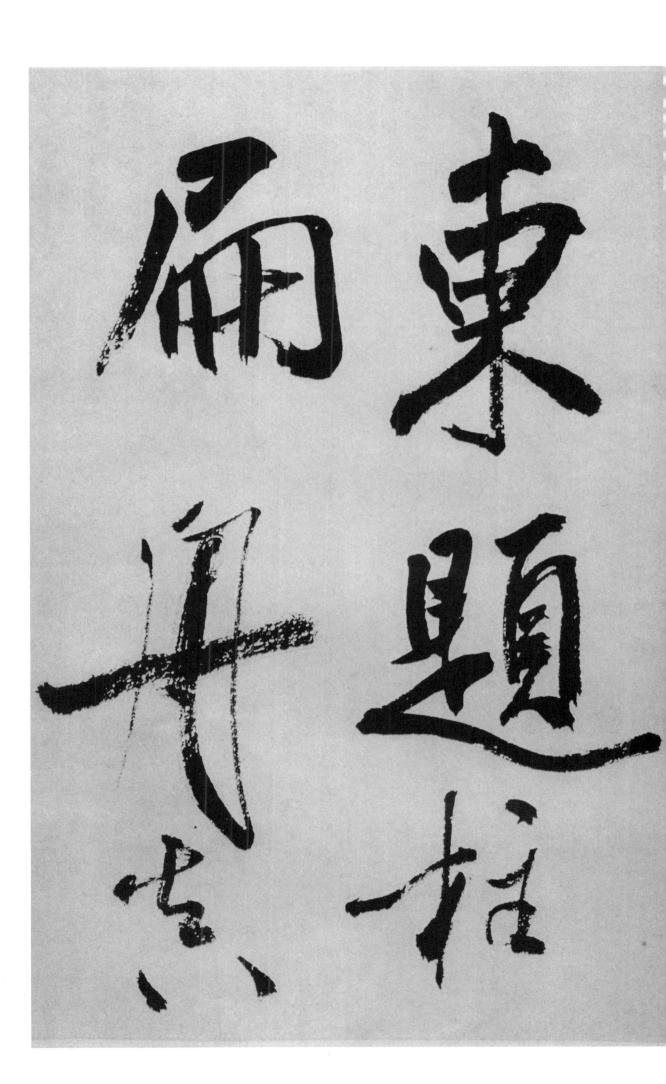

东题柱
扁舟真

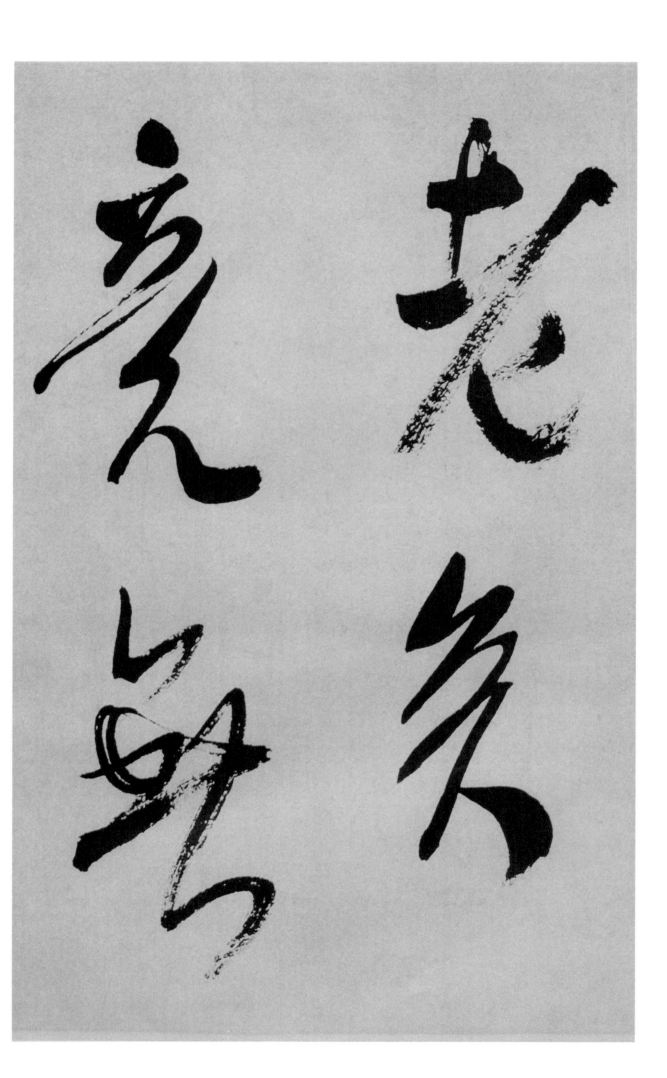

老矣竟无

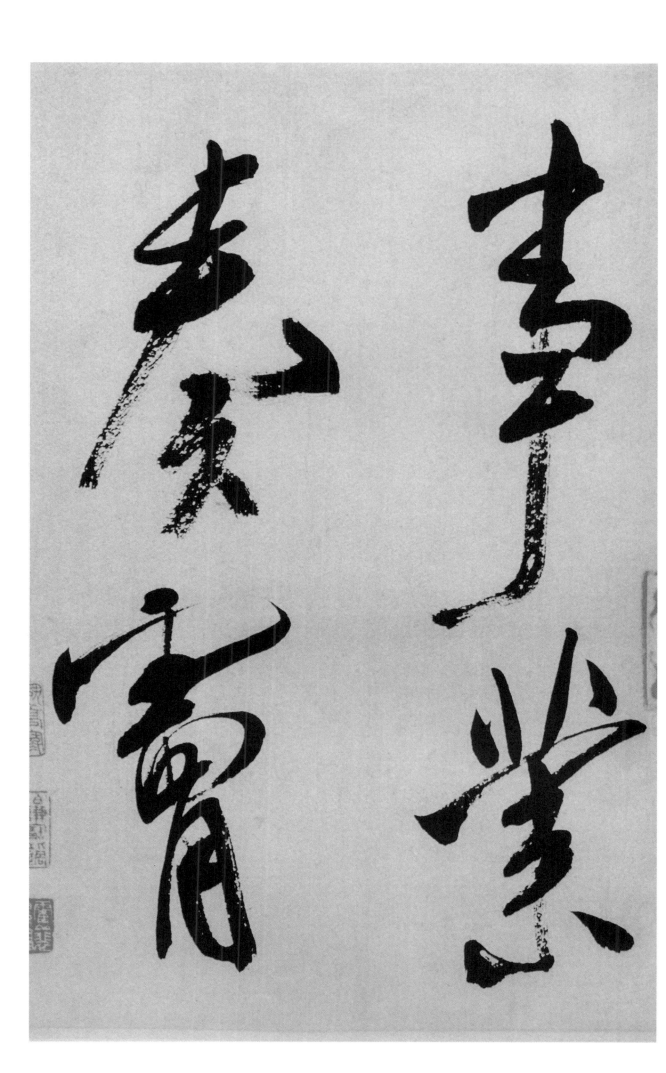

多景楼诗帖

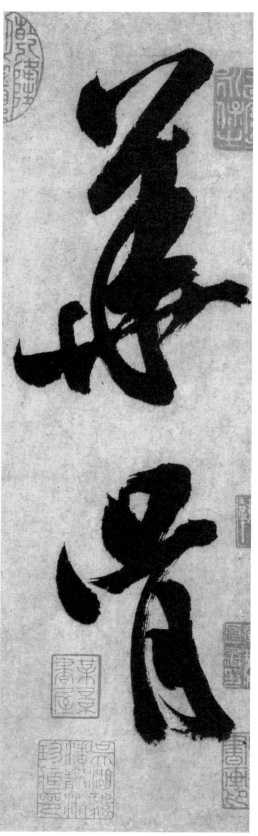

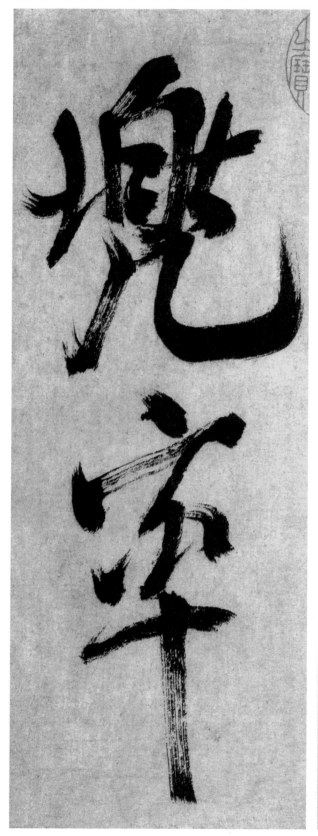

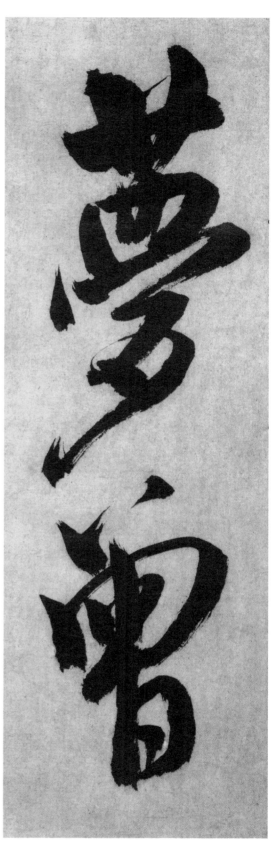

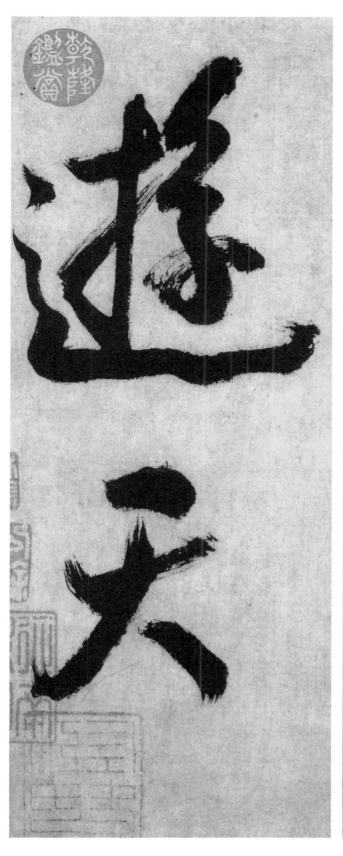

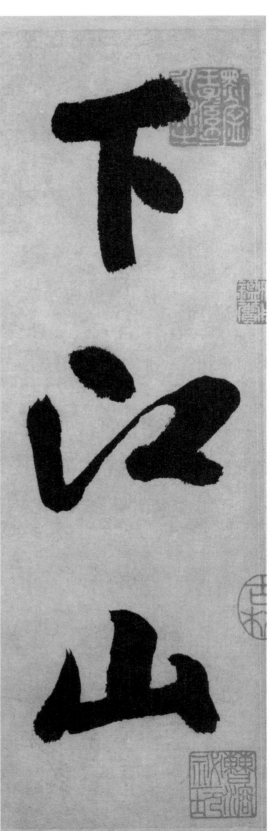

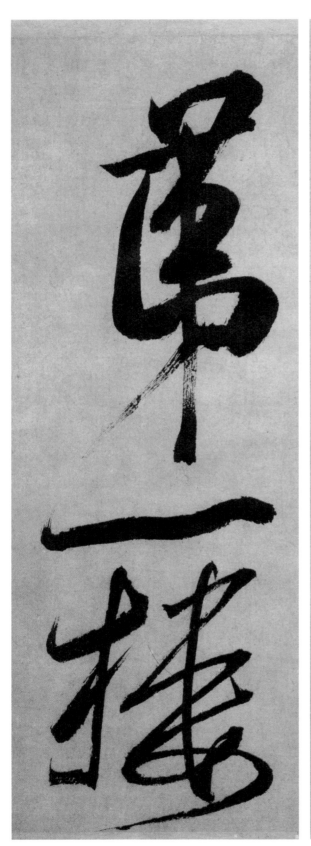

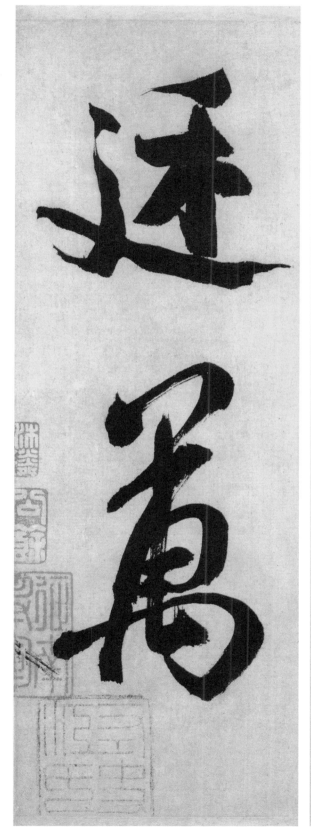

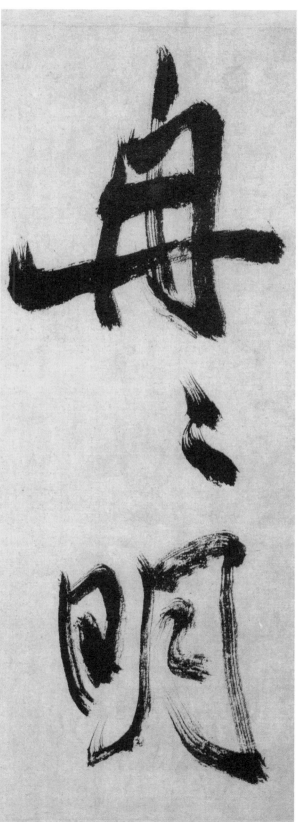

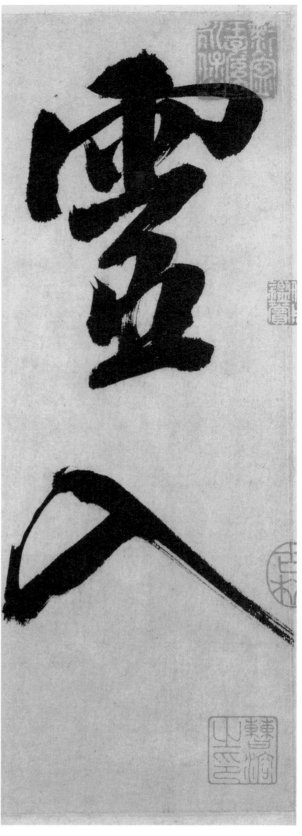
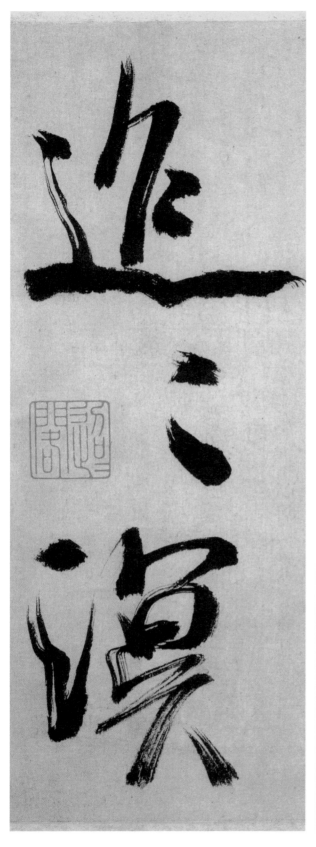

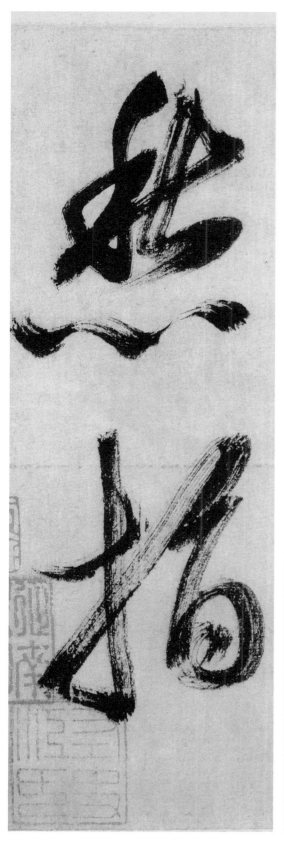
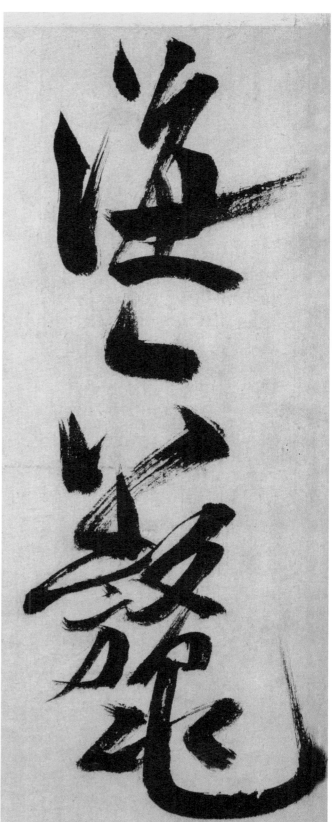

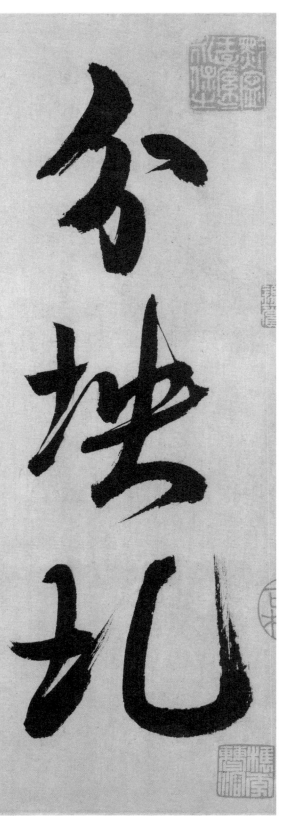

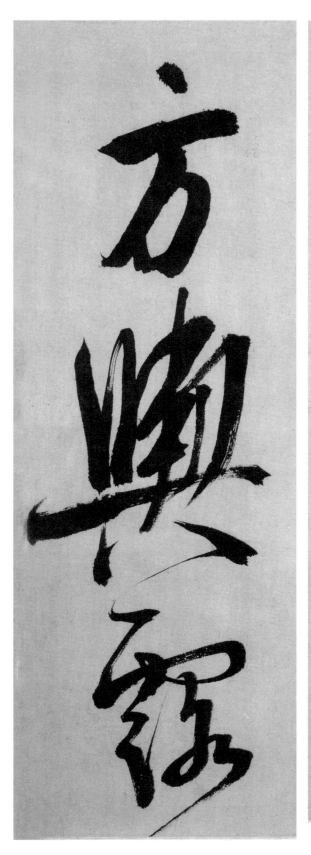

方輿露

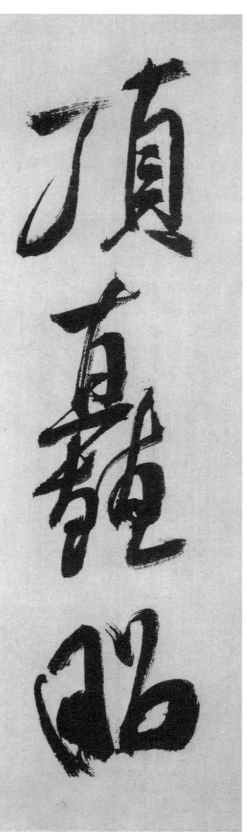

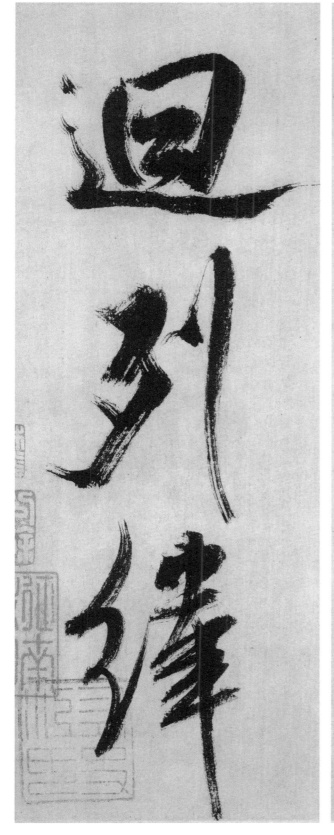

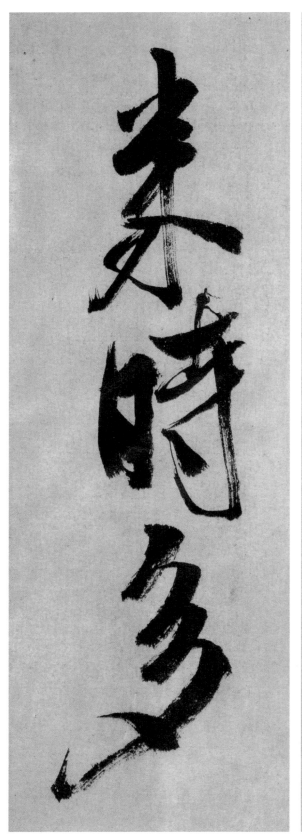

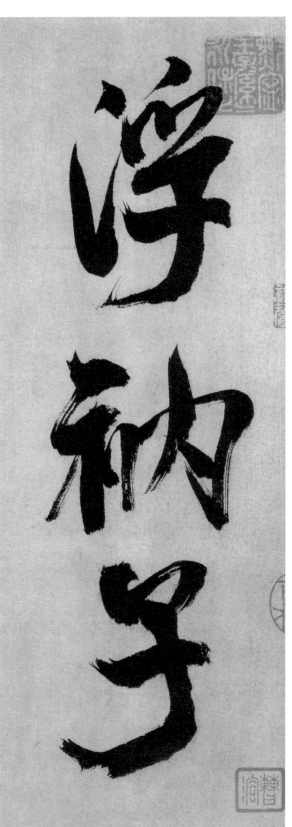

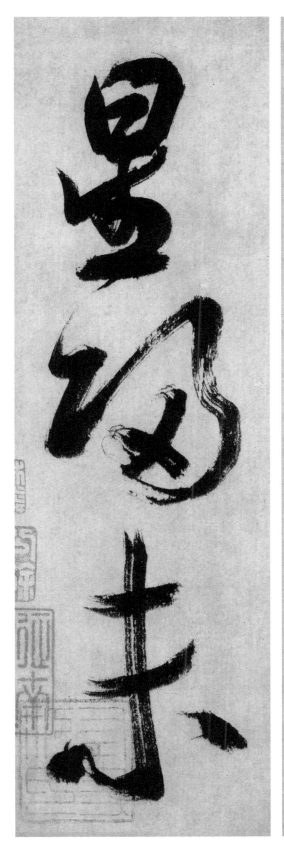

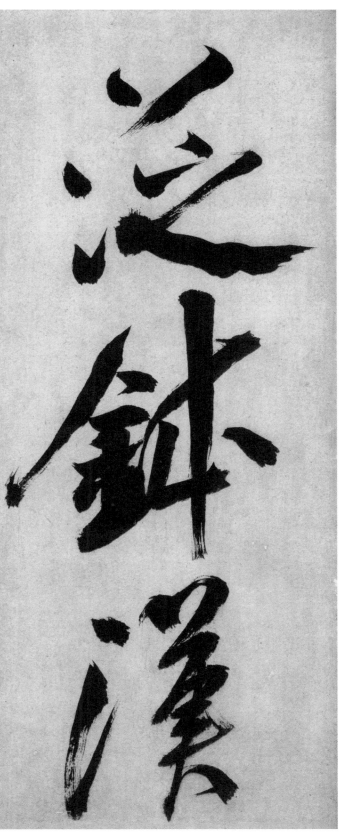

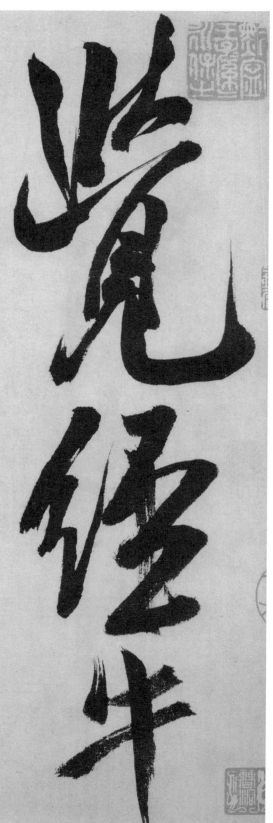

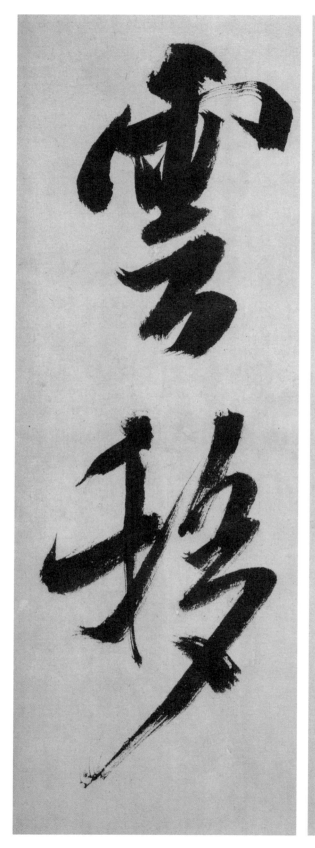

怒翼

搏千

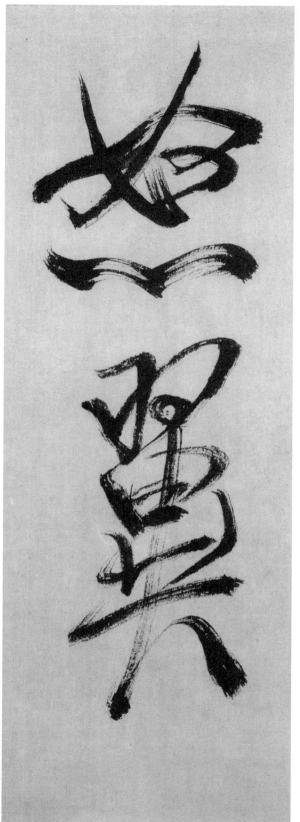

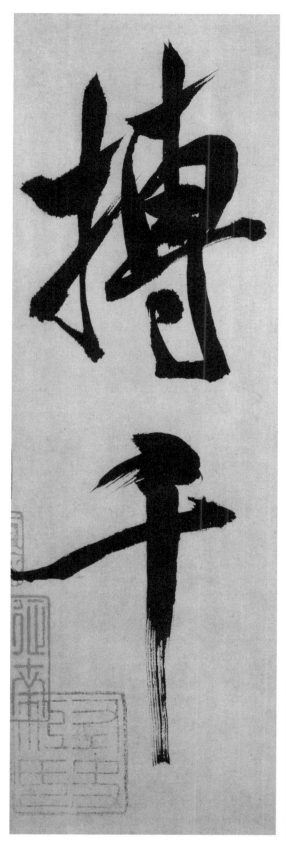

搏千　怒翼

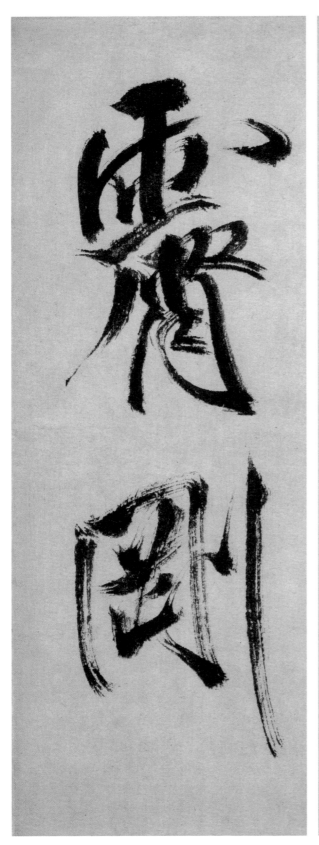

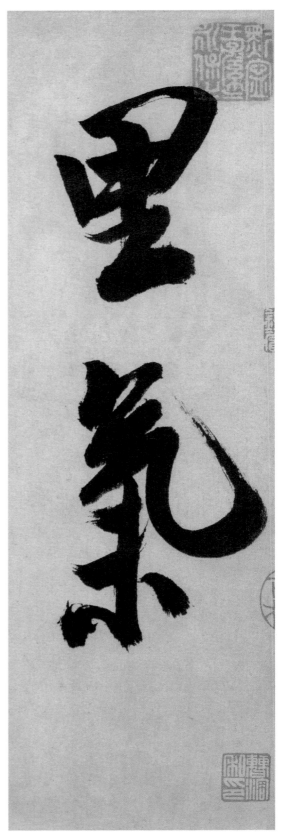

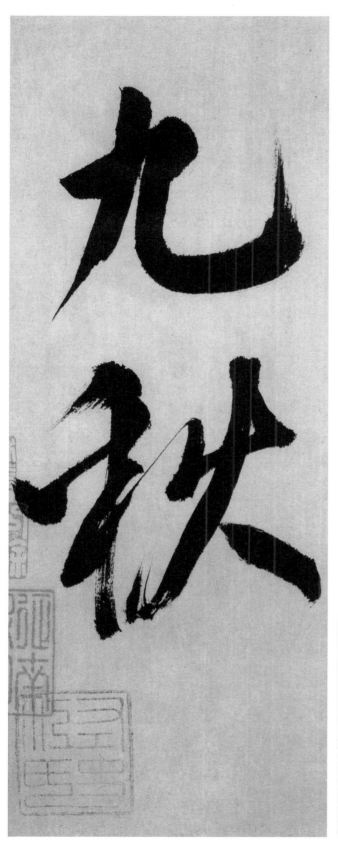

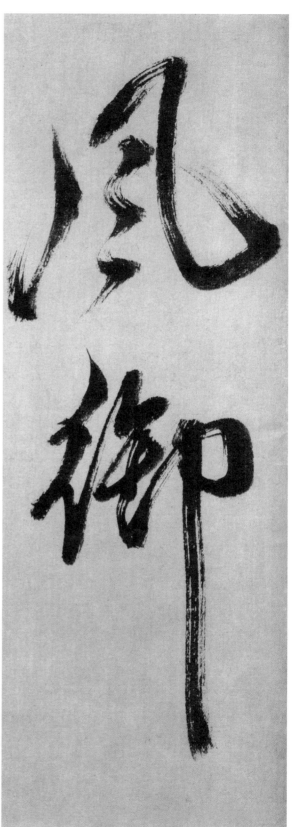

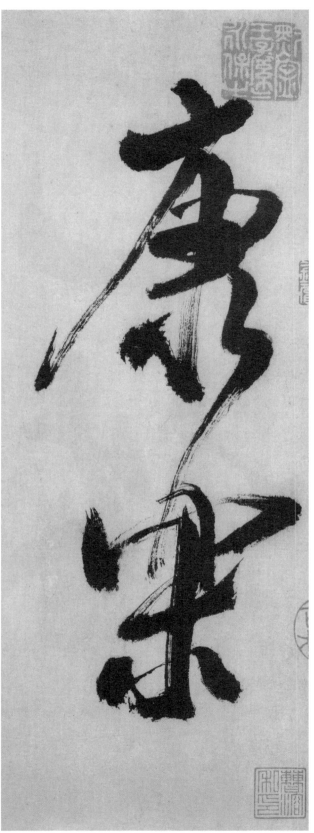

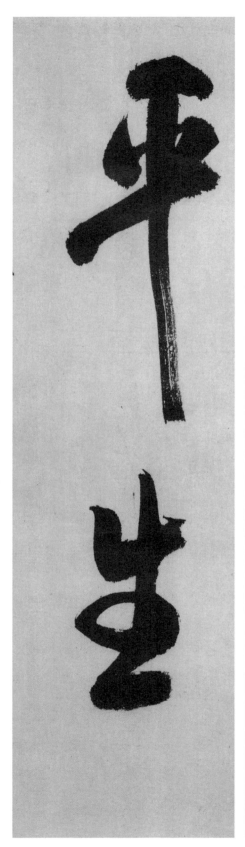

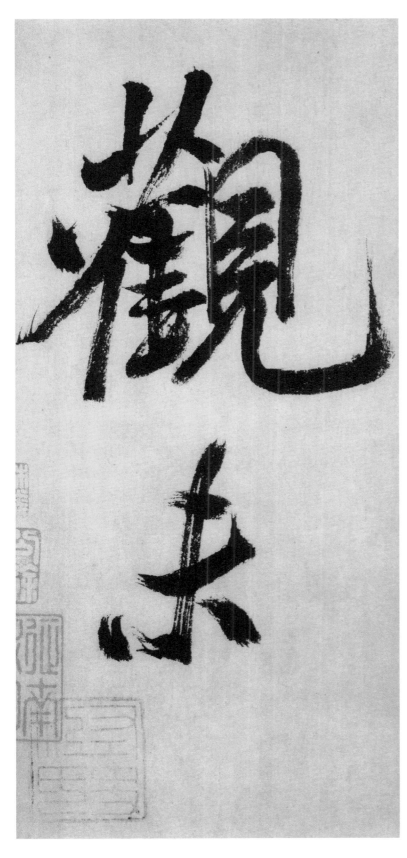

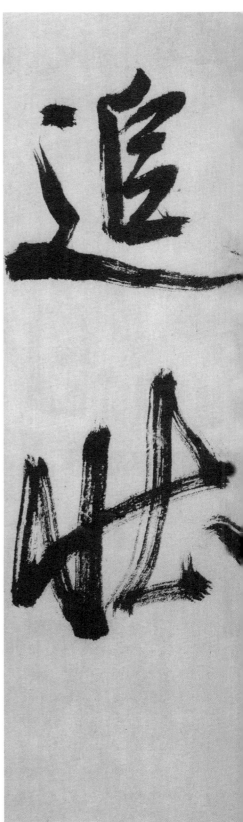

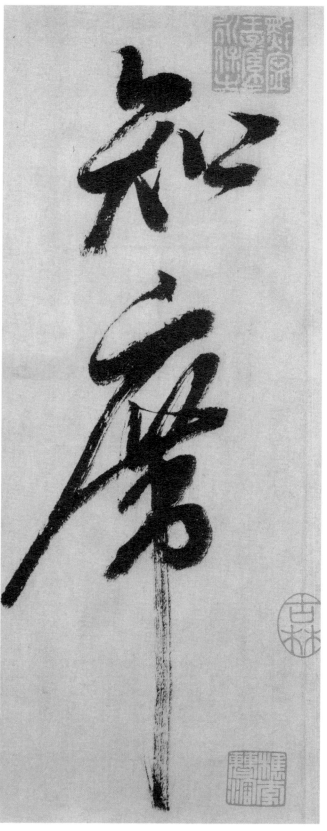

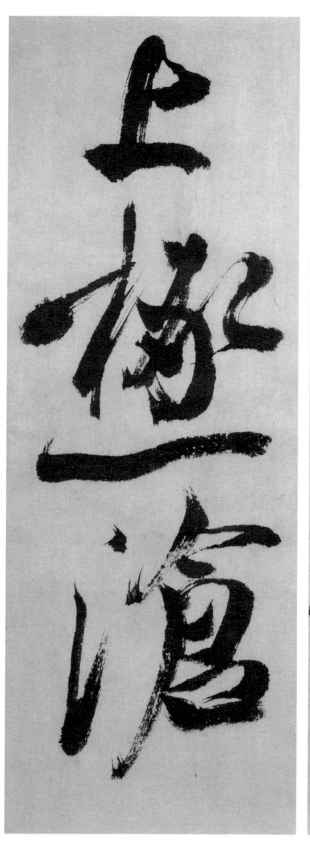

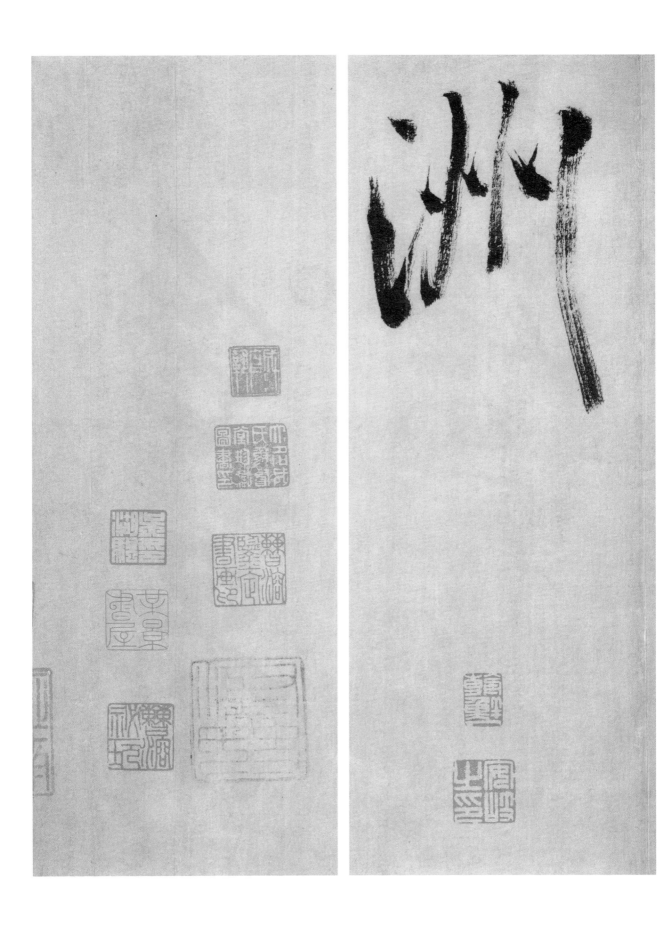

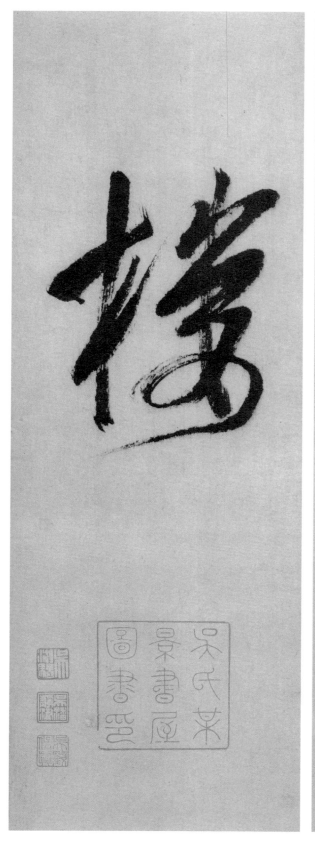

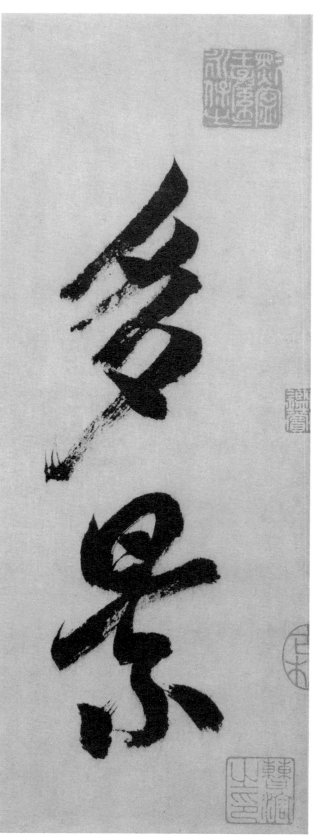

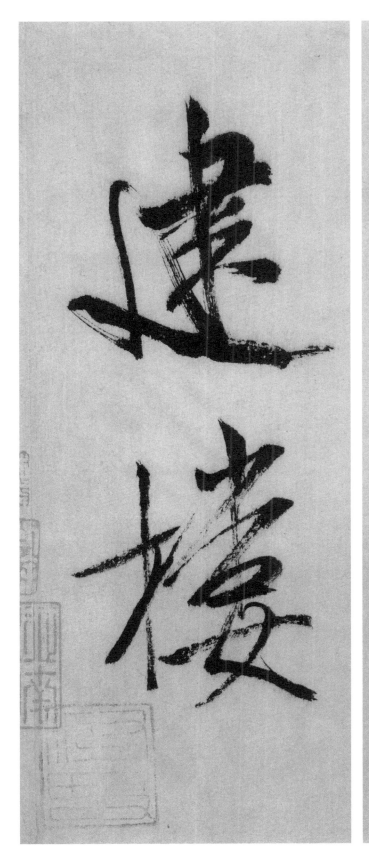

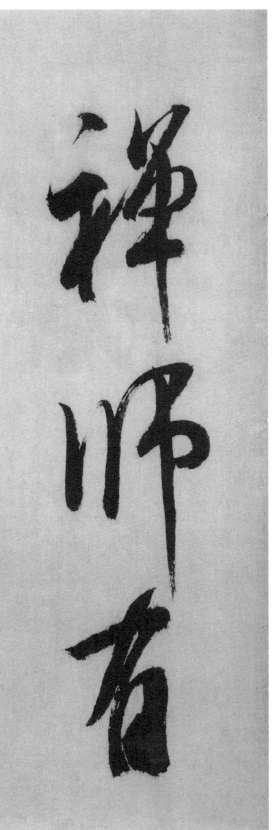

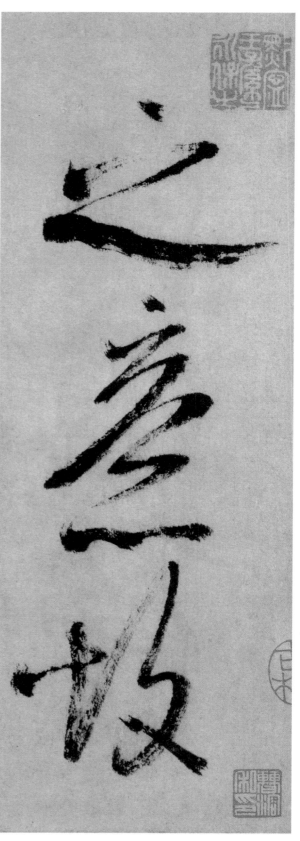

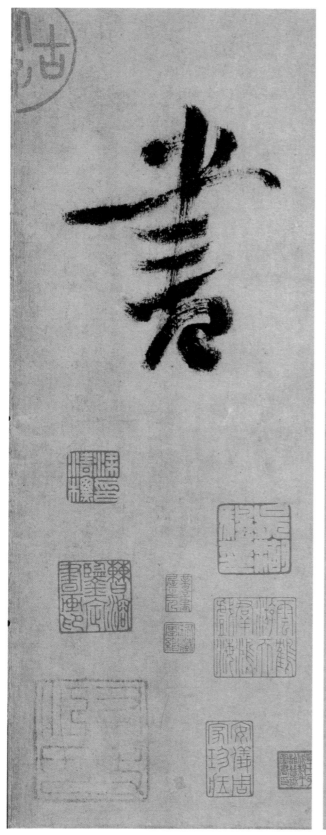

图书在版编目（CIP）数据

米芾《虹县诗卷》《多景楼诗帖》/卢国联编著. —上海：
上海人民美术出版社 , 2018.6
（书法自学与鉴赏丛帖）
ISBN 978-7-5586-0760-8

Ⅰ.①米… Ⅱ.①卢… Ⅲ.①行书－碑帖－中国－北宋 Ⅳ.
① J292.25

中国版本图书馆 CIP 数据核字 (2018) 第 048729 号

书法自学与鉴赏丛帖

米芾《虹县诗卷》《多景楼诗帖》

编　　著：卢国联
策　　划：黄　淳
责任编辑：黄　淳
技术编辑：史　湧
装帧设计：肖祥德
版式制作：高　婕　蒋卫斌
责任校对：史莉萍
出版发行：上海人民美术出版社
　　　　　（上海市长乐路 672 弄 33 号）
邮　　编：200040　　　　电　　话：021-54044520
网　　址：www.shrmms.com
印　　刷：上海盛通时代印刷有限公司
地　　址：上海市金山区金水路 268 号
开　　本：787×1390　　　1/16　　　3.75 印张
版　　次：2018 年 7 月第 1 版
印　　次：2018 年 7 月第 1 次
书　　号：978-7-5586-0760-8
定　　价：34.00 元